¡Lotería!

¡Lotería!

Art by Teresa Villegas

Essay and riddles by Ilan Stavans

THE UNIVERSITY OF ARIZONA PRESS

TUCSON

The University of Arizona Press
First Printing
Manufactured in China

09 08 07 06 05 04 6 5 4 3 2 1

Library of Congress Cataloging-in-Publication Data

Stavans, Ilan.
¡Lotería! / art by Teresa Villegas ; essay and riddles by Ilan Stavans
p. cm.
Text in English and Spanish.
ISBN 0-8165-2353-3 (Paper : alk. paper)
1. Lotería (Game). 2. Lotería (Game)—Art. 3. Riddles, Mexican.
I. Villegas, Teresa, 1963– II. Title
GV1295.L68 s83 2004
794—dc21
2003013283

British Library Cataloguing-in-Publication Data
A catalogue record for this book is available from the British Library.

This book is made possible, in part, by a generous grant from Amherst College.

A portion of the royalties from the sale of this book will go to Fundación
de Apoyo Infantil Save the Children Mexico.

A Bernardo, amor de mi alma

—T.V.

A mi cuate, Joseph Tovares

—I.S.

Soñar, tal vez vivir . . .

To dream, perchance to live . . .

Contents

CONTENTS

The Ritual of Chance

¡Looooh-teh-ree-ah! . . . The sound still resonates in my ears. Pepe and Lalo Gutiérrez,

a charismatic set of siblings that lived next door to my childhood house in Colonia Copilco,

in the southern part of Mexico City, often organized impromptu tournaments of Lotería, a

board game somewhat similar to bingo. These took place on weekday afternoons. Pepe, the

younger of the two, enjoyed drawing out the syllables, especially the first one. His pronun-

ciation foreshadowed an afternoon of clamor and competition in their dining room. A small

purple box would be taken out of a kitchen cabinet, where it was religiously stored after each

session. Soon every neighbor—there are approximately eight players per session—would

have a *tabla* (i.e., playing board) in front and a pile of blue and yellow chips the size of a

nickel at the side, ready to be placed in the right spot. The group guide, appointed by

majority (usually, Lalo was the chosen one), would pick up a card, immediately covering it from everyone else's view. Then he would chant a brief riddle: *"¡Pórtate bien cuatito, si no te lleva El Coloradito!"*—loosely translated into English as "Behave properly, my friend. Otherwise the Little Red One will sweep you away!" The first one to guess the answer would immediately shriek: *"¡El Diablo!"* (The Devil). Or else: *"Para el sol y para el agua"* (For the sun and for the water). The answer: *"El Paraguas"* (The Umbrella). At these points, anyone with the images on their tabla would place a chip on them.

The winner would be awarded a sack full of five-cent coins. An hour or so later, each neighbor would be called home to finish homework and have dinner. The order of the afternoon had been about envy, frustration, genuflection, perhaps even anger. In how many games was I a loser? Too many to count. It was the goddess of Fortune (with a capital "F") that had been courted, but the courtship, in my own case, was hardly ever fruitful. Noticing my dismay, Pepe and Lalo's uncle, who lived with them, would always say: *"¡El que de suerte vive, de suerte muere!"* (He who rises by luck, falls by luck too!)

The term *lotería* has the Teutonic root *hleut,* which was adopted into the Romance languages: in French it evolved into *loterie,* in Italian into *lotto,* and in English it is the source of *lot,* a method used in ancient times to solve disputes by appealing to chance.

The *lots,* according to the *Diccionario de la Real Academia Española de la Lengua,* were placed in a receptacle—in Homeric Greece, a helmet—with an element (a sign, a letter) that tied them to each of the participants. The receptacle was then shaken, and the victorious lot was the first one drawn. Every country, from Scandinavia to Africa, has one or more varieties of games of chance, and Mexico is no exception. Or is it?

As with most things popular, the game has a complex, still-unexplored history. According to the chronicler Bernal Díaz del Castillo, Hernán Cortés was an assiduous card player. In La Nueva España, as Mexico was known during the viceroy period, there were public stands for the dwellers of la Ciudad de México to play cards and fixed board games. As a collective pastime, La Lotería Nacional was established in 1769 by King Charles III of Spain. It quickly traveled across the Atlantic Ocean, and since then it has flourished like virtually no other Mexican institution: almost free of corruption (with a brief exception in 1838) and with philanthropic tentacles that support schools and hospices. To this day the variegated tickets are like currency, with the peculiarity that they become worthless once the drawing for that ticket is held.

6

LA BOLSA

The design remains beautiful, though. The anonymous designers in charge of producing them are an inspired cast. The pictures represented in the tickets include the Mexican flag, an emblem of the nation's sovereignty; a bunch of Aztec hieroglyphics; and

the angel symbolizing Mexico's independence from Spain. They have a standard size that doesn't change: four inches by eight inches. What distinguishes not only one edition from another, but also a single ticket from the rest, are the numbers, randomly organized: 4135428201, 2566494, 040761 . . . Why buy a particular ticket and not another? The response, of course, is simple: intuition. Fortune is ruled by intuition.

Along with the tickets, La Lotería Nacional produces large quantities of publicity material: posters, calendars, boxes of matches, and special toys. The momentous weekly Lotería contest, held late in the afternoon on Mondays and Wednesdays, mesmerizes the entire population. A bounty is awarded to a single indi-

vidual. The selection makes no distinction across racial, class, religious, or ideological lines. Everyone is eligible as long as the individual is willing to invest one peso for a single ticket. The results are publicized in the late evening and next morning through radio, TV, and newspapers.

When I was little, my father's business often took him to the hustling downtown section of El Centro. I often accompanied him. We would start the day with a stop for breakfast at the Sanborn's of Los Azulejos, on Calle Madero, and then do the rounds on adjacent streets where he needed to visit clients and creditors. It was in the Edificio de La Lotería Nacional, near the statue known as El Caballito in the intersection of

Avenidas Reforma and Benito Juárez, where on occasion he would stop to buy a ticket.

My own grandfather, Zeyde Srulek, an immigrant from the Ukraine in the early part of the twentieth century, arrived to Mexico penniless. He began by selling shoelaces and razor blades. After a short time, he invested the little money he had saved in a Lotería ticket—and hit the jackpot. The experience made him forever grateful. Fortune had smiled. Mexico had opened its arms to him.

I vividly remember the back streets behind El Caballito as a full-scale ant colony: vendors pulling improvised chariots with rags and cages filled with parakeets, señoritas swinging their miniskirts while being greeted by adventurous swindlers, *tragafuegos*— fire-breathers—vomiting flames on traffic corners, desperate policemen running after a thief, automobiles and buses sounding their horns repeatedly, while bicyclists artfully sneaked through the fumes—and, amidst the hullabaloo, *marchantes* selling tickets while screaming ingenious slogans constrained only by endless exclamation marks: *"¡¡¡¡¡¡Gane sus millones hoy y despreocúpese mañana!!!!!!"* (Receive your millions today and stop worrying tomorrow!)

Were the weekly national contents of La Lotería Nacional and the individual sessions in Pepe and Lalo's house that concentrated our attention on those tablas before us different? Not really. They are fundamentally the same game, played on different scales.

La Lotería is a favorite *entretenimiento* not only in Mexico but in the western and

central parts of the United States. From Oregon to Texas, it is ubiquitous at *ferias* attended by migrant workers and sold in *mercados* in the same versions manufactured since 1887 by the French entrepreneur Don Clemente Jacques, widely known as the principal promoter of the game.

It was and still is sold in manageable containers that include ten boards, fifty-four cards, and a joker, known as *el naipe*. The commitment of Jacques to the game is still shrouded with rumor. In fact, the development of the pastime might owe more to him than to anyone else.

It is said that in the central state of Querétaro, Jacques built, in the late nineteenth century, a prosperous canned-food and ammunition business. (The former has flourished; fortunately, the latter is gone.) At the time of the Mexican Revolution, around 1912, aware of the long hours of duress the soldiers were subjected to, he decided to attach a small Lotería board to his products so that they could "pass the time." (Nowadays the division of Don Clemente Jacques devoted to the manufacture of the game is called Gallo Pasatiempos.) It was when the *soldados* returned home after the battle that the demand for Lotería boxes increased notably. In response, Jacques, using the same press he used to create food labels, printed more . . . until the brand and the game became synonymous.

I still keep an old set made by his company in a closet: It includes cards that feature, among other characters, The Drunk-

ard, The Hunchback, and The Indian. Over the years, I've studied these images almost to exhaustion. And I've also become acquainted with other designs. For instance, the lampoonist José Guadalupe Posada made his own set. It included one of Posada's recogniz-able *calaveras,* a skeleton poking fun at . . . what else but death? There was a plethora of sets designed for kids, as well as kits depicting heroes in Mexican history (Huitzilopochtli, Cuauthémoc, Hernán Cortés, Father Miguel Hidalgo y Costilla, Porfirio Díaz), and famous themes (Indian slavery), events (for instance, the indepen-dence movement of 1810, as well as the Battle of Puebla, in which the fateful Cinco de Mayo marked the clash between the armies of the United States and Mexico),

and sites (Mitla, the castle in Chapultepec, and so forth).

Then there is the ecclesiastical Lotería set, with depictions of priests, biblical scenes, and the seven deadly sins. But whatever design one might come across, its power isn't reducible to its graphics. The poetic participation of the players is equally essential. At Pepe and Lalo's house the sessions would frequently become—especially when Lalo was the group guide—a sort of poetry slam. He would recite improvised riddles, known in Mexico as *acertijos.* He would also use other forms of popular poetry: *colmos, tantanes, refranes,* and *trabalenguas*—conundrums, corollaries, aphorisms, and tongue twisters. Sometimes these poetic capsules had a length of a single line. Others involved

45

La Rama

entire stanzas, rhymed in easy patterns like ABAB and AABB. Pepe used to describe the sum of his brother's lyrics as a *cancionero,* a medieval term used to describe a compilation of ballads.

14

La Sillita

Today these images and the poems they were accompanied by might appear racy and even awkward, but they were commonplace at the time I was growing up. To some extent, I and millions of other children and young adults learned to understand the way Mexican people behave though them: the way they eat, drink, think, dream, dance, and have sex. The Mexico of the 1960s and 1970s was controlled by a corrupt single-party system, which might explain our obsession with chance. The reality that surrounded us was tight and undemo-

41

LA CRUZ ROJA

cratic, with little space to debate ideas in any meaningful fashion, at least at the political level. It was in the private sphere where individual spontaneity was championed. It was also in that sphere where a person's future might be challenged and, along with it, the future of the country as a whole. For all of us felt that our lives were not controlled by a savvy, coherent government with enough knowledge to lead; instead, our fate was in the hands of a bunch of disoriented *políticos* without a clue as to how to feed approximately 80 million stomachs. Ramón López Velarde (1888–1921), the nation's most susceptible, heartrending poet, wrote about the randomness of La Lotería as Mexico's *manera de ser* in his poem

"La suave patria" (roughly translated as "sweet homeland"):

> Como la sota moza, Patria mía,
> en piso de metal vives al día,
> de milagro, como La Lotería.

Herein the English version by Margaret Sayers Peden:

> Like a Queen of Hearts, Patria, tapping
> a vein of silver, you live miraculously,
> for the day, like the national lottery.

To us the images of Lotería cards and boards weren't types but prototypes and archetypes in the nation's psyche. To play a single game was to traverse the inner chambers of *la mexicanidad*.

Mysteriously, I've been transported back to the boisterous sessions in Pepe and Lalo's dining room through the rendition of Lotería done by artist Teresa Villegas. This modernized interpretation is the product of her journey to San Miguel de Allende, in the state of Guanajuato, filtered through a modern sensibility and a north-of-the-border view of life. I became hypnotized by it after I learned of an installation she had created of all fifty-four cards, rendered—-*reappropriated*—by her brush. I've found myself enthralled, for instance, by the frequency in the game of gastronomic motifs *(churros, nopales, horchata, pozole),* religious symbols and amulets (ex-votos, miracles, magic powder, the Virgin of Guadalupe), and pop icons and the media (El Santo, Subcomandante Marcos, TV soaps, comic strips). And I'm spellbound, too, by how the dichotomy of sexes is turned upside down:

machos like the street-corner fire-breather on one side, and on the other digni-fied females like Sor Juana Inés de la Cruz and the *independentista* Josefa Ortíz de Domínguez. Is this still the Mexico of my past? Not quite. Much has changed, but much remains the same.

Villegas's images have inspired me to re-create the riddles that populated my yester-years, hopefully in a mood that is akin to our present era. These riddles of mine, a total of twenty-seven, which the artist herself has selected, pay hom-age to Lalo's talents. Hopefully, they contain the same dose of irony and fatalism his words were injected with. Indeed, his cancionero always seemed to distil a skepti-cal philosophy:

Is love truly redemptive? Does the food we eat have any connection with our emotions? Is there magic in the world? What is the value of freedom? In hindsight, those competitions in Colonia Copilco taught me early on some fundamental lessons in the art of liv-ing: ¡El que de suerte vive, de suerte muere! I learned that things are not what they seem and that our existence is shaped by sheer chance. Every single decision we make, no matter how insignificant, represents a forking path before us. To choose one alternative among many is to say no to the other ones—to say no to the other selves we might have been.

Albert Einstein once said, "God doesn't play dice with the universe." It isn't true. With us He plays *¡Looooh-teh-ree-ah!*

xx

El ritual de la suerte

¡Looooooo-tee-ríí-aa! . . . Resuenan todavía las agitadas sílabas en mis oídos. Los hermanos Pepe y Lalo Gutiérrez, que vivían cerca de mi casa en la Colonia Copilco, en la zona sur del Distrito Federal, donde pasé los años de mi infancia, organizaban frecuentemente torneos de La Lotería, el juego popular mexicano que se asemeja, en estructura y dinamismo, al *bingo* en los Estados Unidos. Estos torneos se llevaban a cabo en la sala, en la tarde durante los días de la semana. Pepe, el menor de los dos, disfrutaba extendiendo las sílabas al máximo de su flexibilidad, en especial la primera de ellas. Su declamación anunciaba una sesión de pasión y rivalidad. Una pequeña caja de color púrpura era extraída de uno de los cajones de la cocina, donde había sido guardada meticulosamente luego de la sesión anterior. En un santiamén, cada uno de los vecinos

que participaba en los torneos—éramos aproximadamente ocho jugadores por sesión—listos a empezar el torneo, tenía ya frente a él un tablero, con un montón de fichas azules y amarillas a su lado. Entonces el líder del grupo, que era electo por la mayoría (casi siempre Lalo era el elegido), extraía una baraja del montón, cubriéndola del resto de los participantes. Acto seguido, declamaba en voz altisonante un acertijo: "¡Pórtate bien cuatito, si no te lleva El Coloradito!" El primero de los jugadores en deducir la respuesta gritaba: "¡El Diablo!" O bien: "Para el sol y para el agua." Y alguien más respondía: "El Paraguas." Los jugadores que tenían estas imágenes en sus tableros respectivos ponían una ficha en la correspondiente.

El ganador del juego obtenía una bolsa repleta de monedas de cinco centavos, que en ése entonces eran de cobre y tenían de un lado al águila sobre un nopal devorando una serpiente, y del otro, si la memoria no me falla, a La Corregidora, Doña Josefa Ortíz de Domínguez, que, de casualidad, también aparecía en el tablero de La Lotería. Una o dos horas después, cada uno de los vecinos era llamado por su madre a casa para cenar y terminar la tarea. Para entonces estaba claro que el orden de la tarde había incluido emociones que iban de la envidia a la frustración y la revancha, y quizás hasta la furia. ¿Cuántas veces terminé perdiendo aquellos juegos? Demasiadas. Obviamente era la diosa de la Fortuna (con "F" mayúscula) a quién habíamos festejado

todos juntos, aunque, en mi caso específico, aquel festejo casi siempre era en vano. El tío de Pepe y Lalo, que vivía con ellos, se daba cuenta de mi mal humor al terminar la sesión y me decía: "¡El que de suerte vive, de suerte muere!"

El término *lotería* tiene la raíz teutónica *hleut,* que fue adoptada en las lenguas romances: en francés se transformó en *loterie,* en italiano en *lotto* y en inglés desenfocó en *lot,* que se refiere a un método usado en la antigüedad para resolver disputas a través de la suerte. Los *lots,* en castellano *lotes,* según del *Diccionario de la Real Academia Española de la Lengua,* eran colocados en un recipiente—en la Grecia homérica, la urna—con algún signo escrito (una marca,

una letra) que los unía con cada uno de los participantes. El recipiente era luego agitado y el lote triunfador era el que salía primero. Cada país, de Escandinavia hasta Africa, tiene su propia versión del juego, y México no es una excepción.

Como cualquier artefacto del folklore popular, la historia del juego es compleja y por desgracia no ha sido suficientemente estudiada. Según el cronista Bernal Díaz del Castillo, el conquistador Hernán Cortés era un practicante asiduo de La Lotería. En la Nueva España, que es el nombre que tenía México durante el Virreinato, había puestos públicos en la Ciudad de México donde la gente se reunía a entretenerse con baraja y otros juegos del azar. En 1769 el rey Carlos III estableció en España a La Lotería

Nacional como forma de entretenimiento colectivo. Cruzó el océano Atlántico rápidamente y ha florecido desde entonces como ningún otra diversión: casi totalmente libre de la corrupción (con la salvedad de un breve episodio en el año 1838) que embarga al resto de las instituciones nacionales, con tentáculos filantrópicos que sirven para fomentar la educación y los hospicios públicos. Hasta la fecha los boletos multicolores de Lotería que se venden en la calle son casi una forma alternativa de dinero. Solamente pierden su valor en el momento en que pasa su turno.

Pero ni así pierden su belleza. No cabe duda que los diseñadores anónimos que los producen son artistas de amplia inspiración. Las imágenes en los boletos van de la bandera mexicana, emblema de una nación soberana; jeroglíficos aztecas; y el Angel de la Independencia, que simboliza la autonomía frente al poder imperial ibérico. Su tamaño es siempre el mismo: cuatro pulgadas por ocho pulgadas. Lo que los distingue, por supuesto, es el número que luce cada uno de ellos, establecido supuestamente de manera accidental: 4135428201, 2566494, 070461 . . .

¿Por qué comprar un boleto y no otro? La respuesta es obvia: la intuición, que es la madre de la suerte.

Además de los boletos, La Lotería Nacional es una fábrica que produce grandes cantidades de material impreso:

carteles, calendarios, cajetillas de fósforos y juguetes especiales. Cada lunes y miércoles en la tarde el sorteo semanal de Lotería hipnotiza a la población entera. Algún "suertudo" se gana un cofre repleto de dinero. La selección no tiene nada que ver con la clase social, la religión, la raza o la ideología del individuo. Pueden participar quienquiera que esté dispuesto a invertir por lo menos un peso de su bolsillo en la compra de un boleto. Los resultados son difundidos tarde en la noche y a la mañana siguiente a través de la radio, la televisión y los periódicos.

Los negocios de mi padre lo llevaban por lo general a la frenética zona centro de la ciudad. Yo lo acompañaba cuando no tenía clase. Empezábamos el día con un desayuno en el Sanborn's de Los Azulejos en la Calle Madero y luego merodeábamos por las calles adyacentes, donde mi padre tenía que ver tanto a clientes como a inversionistas. De vez en cuando parábamos a comprar un boleto en el Edificio de La Lotería Nacional, adonde está El Caballito, en el cruce entre las avenidas Reforma y Benito Juárez.

Mi abuelo, Zeyde Srulek, un inmigrante de Ucraína en los primeros años del siglo veinte, llegó a México sin un céntimo. Empezó vendiendo agujetas de zapatos y navajas de rasurar. Al poco tiempo, invirtió el poco dinero que había acumulado en un boleto de Lotería . . . y salió ganador. Aquello experiencia fue fundamental en su visión del mundo. Inspiró un sentimiento de gratitud que jamás

desapareció. La Fortuna le había sonreído. México le había abierto las puertas.

Recuerdo vivamente las calles traseras de El Caballito como una colonia de hormigas: peleteros empujando carrozas improvisadas repletas de jaulas con pericos; señoritas en minifalda, aplaudidas por jóvenes con el libido a flor de piel, cantando piropos; tragafuegos vomitando llamas al lado de un semáforo; agentes de policía corriendo detrás de algún criminal; coches y auto-buses tocando el *clackson* mientras uno que otro ciclista se escabullía entre los humos … y entre el alboroto, los marchantes vendiendo boletos de Lotería, gritando a los cuatro vientos epítetos decorados con uno y mil signos de exclamación: "¡¡¡¡¡Gane sus millones hoy y despreocúpese mañana!!!!!"

¿Eran los torneos de La Lotería Nacional diferentes de las tandas y los tableros que utilizábamos en casa de Pepe y Lalo? No, en esencia se trata del mismo juego, aunque la escala era distinta.

La Lotería goza de enorme fama no solamente en México. Se cuenta entre los pasatiempos favoritos de una parte considerable de la población de las regiones central y occidental de los Estados Unidos. Del estado de Oregón al de Tejas, el juego es ubicuo en las ferias recurridas por trabajadores migratorios. Asimismo, está a la venta en mercados en versiones manufacturadas desde 1887 por el comerciante francés Don Clemente Jacques, ampliamente conocido como el promotor principal del entretenimiento y su difusor en

pequeñas cajas de cartón que incluyen diez tableros, cincuenticuatro cartas y un *joker* que se conoce como *el naipe*. La manera en que Jacques se involucró en el asunto sigue siendo motivo de rumores. De hecho, es posible que el desarrollo del juego le deba más a él que a nadie.

Se cuenta que Jacques construyó en el estado de Querétaro, a finales del siglo diecinueve, un negocio próspero dedicado a la comida enlatada y también a la munición. (El primer producto floreció; afortunadamente, el segundo ha sido discontinuado.) En la época de la revolución, aproximadamente en 1912, consciente de las largas horas en que los soldados tenían que esperar para que se llevara a cabo la batalla siguiente, él decidió añadir a sus productos un tablero de La Lotería de formato reducido para que así los soldados pasaran el tiempo entreteniéndose. (Hoy en día la sección de la compañía Don Clemente dedicada a la producción del juego se llama Gallo Pasatiempos.) Fue cuando volvían los soldados a casa que la demanda en el juego creció notablemente. Como respuesta, Jacques, con la misma imprenta que empleaba en la creación de sus etiquetas alimenticias, incrementó la fabricación del juego . . . hasta que el tablero y el juego terminaron siendo una y la misma cosa.

Todavía guardo en un armario una vieja edición del juego. Incluye cartas que

representan a personajes sociales, entre ellos El Borracho, El Jorobado, y El Indio. He estudiado estas imágenes con enorme cuidado a través de los años. Y me he familiarizado con otros diseños. Por ejemplo, el litografista José Guadalupe Posada hizo su propia versión. Incluía una de las calaveras que Posada había hecho famosas, donde ridiculizaba . . . ¿qué otra cosa sino la muerte misma? Y hay una amplia gama de diseños infantiles, así como versiones que retratan a héroes de la historia mexicana (Huitzilopochtli, Cuauthémoc, Hernán Cortés, el padre Miguel Hidalgo y Costilla, Porfirio Díaz) y temas famosos (la esclavitud indígena), eventos (el movimiento de independencia de 1810, por ejemplo, así como la Batalla de Puebla, en la que aquel fatídico Cinco de Mayo enfrentó a los ejércitos de los Estados Unidos y México) y lugares (Mitla, el castillo de Chapultepec, y así).

Luego está La Lotería eclesiástica, donde desfilan los distintos clérigos, las escenas bíblicas y los siete pecados capitales. Cualquiera que sea el diseño con el que uno se topa, su impacto no se reduce al ámbito gráfico. La participación poética de los jugadores es igualmente importante. En casa de Pepe y Lalo, en especial si Lalo era elegido líder del grupo, nuestras sesiones se convertían en despliegues de creatividad poética. He siempre recitaba un acertijo que, por arte de magia, improvisaba de la nada. Pero también usaba otras formas populares: colmos, tantanes, refranes y trabalenguas.

A veces sus comentarios se reducían a una sola línea. Otras veces incluían versos enteros, rimados magistralmente en estructuras ABAB y AABB. Pepe solía referirse al conjunto de rimas de su hermano como un cancionero, término medieval con el que se refería la gente a un manojo de baladas.

Aquellas imágenes y poemas parecerán anacrónicos y hasta ofensivos en la actualidad, pero eran del bien común durante mi niñez. De alguna manera, yo y millones de personas más aprendimos a comprender la manera de ser del mexicano a través de ellos: la manera de comer, beber, pensar, soñar, bailar y hacer el amor. El México de los sesenta y setenta era controlado por un sistema político

unipartidario, lo que explica la obsesión que teníamos todos con el tema de la suerte.

La realidad que nos envolvía era densa y antidemocrática, sin un espacio abierto al debate de ideas, por lo menos a nivel político. Era en la esfera privada donde se estimulaba la espontaneidad individual. Y era en esa esfera donde el futuro de cada uno de nosotros era decidido, y con él el futuro del país en general. Porque todos nosotros sentíamos que el gobierno que regía nuestras vidas ni era inteligente ni tampoco astuto. Carecía del conocimiento y las herramientas necesarios para dar de comer a unos ochenta millones de habitantes. En su poema *La suave patria,* Ramón López Velarde (1888–1921),

el poeta más susceptible y vulnerable del país, sugirió que La Lotería es un mapa de la manera de ser mexicana:

> Como la sota moza, Patria mía,
> en piso de metal vives al día,
> de milagro, como La Lotería.

Las imágenes que veíamos nosotros en las cartas de La Lotería no eran pues de tipos específicos sino de prototipos y arquetipos de la psique nacional. Cada apuesta era un viaje a través de los habitaciones interiores de *la mexicanidad*.

He sido transportado misterio-samente a aquellas sesiones alebrestadas de azar en la sala de Pepe y de Lalo gracias al tributo que ha hecho de La Lotería mexicana la pintora

Teresa Villegas. Esta interpretación modernizada de Villegas es producto de sus viajes a San Miguel de Allende, en el estado de Guanajuato, cuyos colores fueron filtrados por una sensibilidad y manera de sentir acondicionada a este lado del Río Grande. Quedé hipnotizado con ellas al visitar la instalación que ella hizo de las cincuenticuatro cartas, *reconfiguradas* por su propio pincel. Me he descubierto asombrado, por ejemplo, por la insistencia en el juego de los motivos gastronómicos (churros, nopales, horchata, pozole), los símbolos religiosos (ex-votos, milagros, polvo mágico, la Virgen de Guadalupe) y por los iconos populares (El Santo, El Subcomandante Marcos, las telenovelas,

las tiras cómicas). Me inquieta también el contra-punteo entre los sexos y la manera en que Villegas ha puesto ese contra-punteo de cabeza: por un lado están el macho que traga llamas en las esquinas de la Calle Bolívar y por el otro lado está la dignidad de figuras femeninas como la de Sor Juana Inés de la Cruz. ¿Es éste todavía el México de mi pasado? No del todo. Hay mucho que ha cambiado, pero hay mucho también que permanece igual.

Las imágenes de Villegas me han servido de inspiración a recrear los acertijos que poblaron mis ayeres, ojalá que en un tono mejor ajustado a nuestro presente. Mis acertijos, que suman veintisiete, basados en el mismo número de cartas seleccionadas por la

pintora, rinden homenaje a la creatividad de mi querido Lalo. Ojalá que contengan la misma dosis de fatalismo e ironía que él inyectaba en sus palabras. Sus cancioneros destilaban una especie de "filosofía del escepticismo": ¿Es el amor una forma de redención? ¿Hay algún vínculo entre la comida que comemos y nuestras emociones? ¿Es la magia una de las fuerzas que rigen al universo? ¿En qué consiste la libertad? Al echar una mirada atrás, me doy cuenta que aquellas sesiones en la Colonia Copilco me enseñaron las primeras lecciones en el arte de vivir y algunas de ellas fueron fundamentales: ¡El que de suerte vive, de suerte muere! Aprendí que las

cosas no son lo que parecen y, además, que nuestra existencia está regida por la suerte. Cada una de nuestras decisiones, cualquiera que sea su relevancia, representa un camino que se bifurca ante nosotros. El escoger una alternativa implica decir

que no a las demás, decir que no a los otros yos que pudimos haber sido.

Alberto Einstein dijo en una ocasión, "Dios no se divierte jugando a los dados." No es cierto. Con nosotros El juega a la *¡Looooooo-tee-ríí-aa!*

¡Lotería!

La chispa reparte.

Vivir es un arte.

Lo flecha Cupido,

despierto o dormido.

¿Qué es?

Filled with red juices,

life it produces.

In love it is full,

behaves like a bull.

What is it?

THE HEART

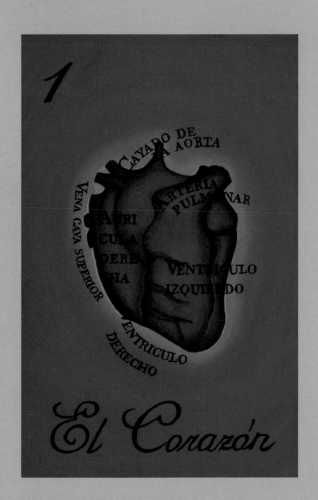

1

CAYADO DE LA AORTA

ARTERIA PULMONAR

VENA CAVA SUPERIOR

AURI CULA DERE HA

VENTRICULO IZQUIERDO

VENTRICULO DERECHO

El Corazón

¡Abracadabra!

La vida es ingrata . . .

¡Abracadabra!

El talco rescata . . .

¿Qué es?

Abracadabra!

Excitement galore . . .

Abracadabra!

Your life will restore . . .

What is it?

MAGIC POWDER

4

33

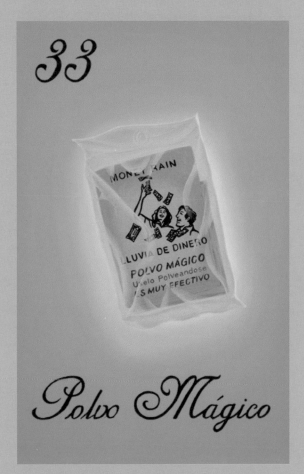

Polvo Mágico

Superman te da lata,

enmascarado de plata.

Al gringo das caza,

defensor de La Raza.

¿Quién es?

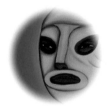

La Raza you visit,

your help they solicit.

Your silvery mask,

stays forever on task!

Who is it?

THE SAINT

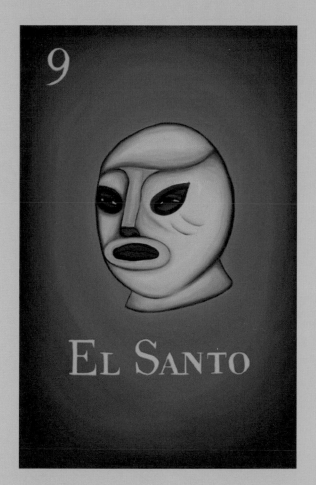

9

EL SANTO

Es de provecho
buscar algo más.
Gozar en el lecho
p'alante y p'atrás.
¿Qué es?

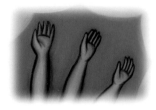

Ambition is proper,
but greed needs a stopper.
Don't seek what is possible—
demand the impossible!
What is it?

To Desire

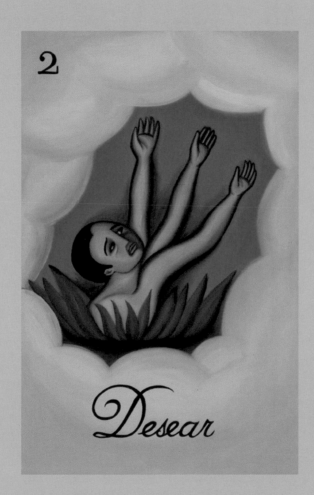

Que el mundo se ría,

cabeza sin guía.

Los dientes corrompes,

de un golpe te rompes.

¿Qué es?

The end might be scary.

Take one and be merry. . . .

Don't laugh at Death's jest.

Remember: you're next.

What is it?

THE SUGAR SKULL

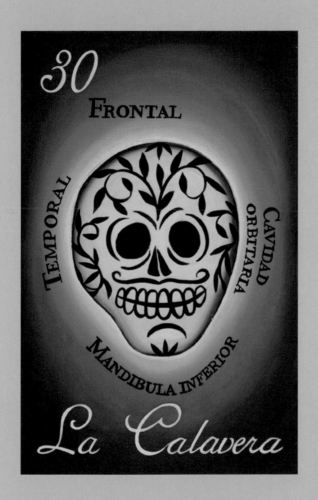

30

FRONTAL

TEMPORAL

CAVIDAD ORBITARIA

MANDIBULA INFERIOR

La Calavera

Mensaje a mi Santo:

¡Protégeme tanto!

Mi alma está en pena,

apura la cena.

¿Qué es?

My message you plow,

Surveyor and Saint:

Redeem me right now,

or else I shall faint!

What is it?

Ex-Voto

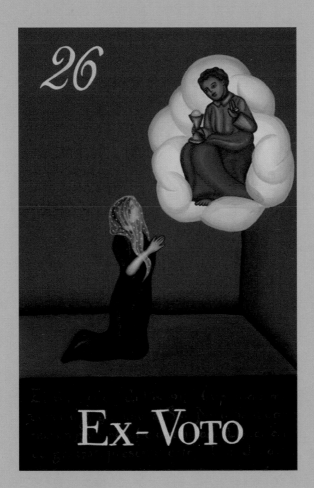

26

Ex-Voto

Deidad del Oriente,

felino estridente.

Naranja, manchado,

por Borges amado.

¿Qúe es?

Feline most refined,

your prey feels confined.

For kids you're a toy

whose rattle brings joy. . . .

What is it?

THE TIGER

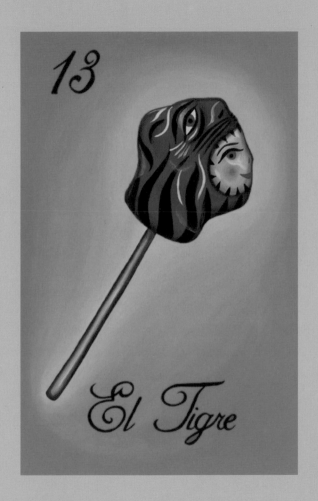

Agua de arroz,

azúcar, canela.

De sed tan atroz

libera a Daniela.

¿Qué es?

Cinnamon, water, sugar, and rice—

when thirst is unceasing, drink bags at low price.

Its mystical powers, the Nahuas appeal:

to stop us from aging, the wrinkles repeal.

What is it?

HORCHATA

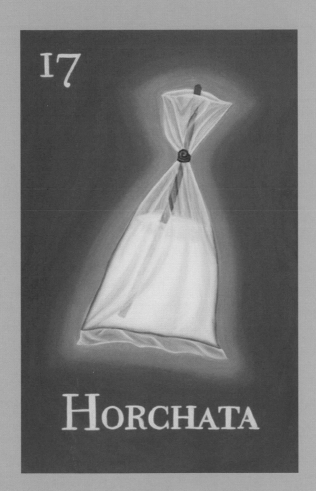

17

HORCHATA

De día, consientes

a niñas decentes.

De noche, confieres

secretos placeres.

¿Quién es?

By day you inspire

young girls in attire.

By night you're exposed

to men quite disposed.

Who is it?

THE DOLL OF THE NIGHT

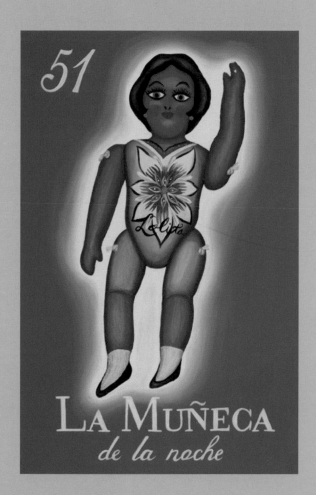

51

La Muñeca
de la noche

Del coro a la diva,

las cuerdas resuenan.

De música viva,

al mundo consuelan.

¿Qué es?

Within us, a sound

to turn the spheres 'round.

Bring order to noise

by veering your voice.

What is it?

To Sing

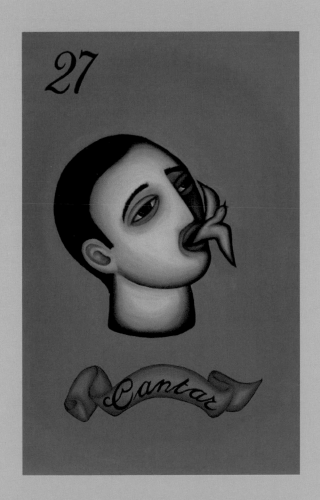

El infierno en la boca,

¿qué hambre te toca?

Busca refresco,

hombre dantesco.

¿Quién es?

With hell in your lung

and wrath on your tongue—

please grill me a sausage

with fire you dosage!

Who is it?

THE FIRE-BREATHER

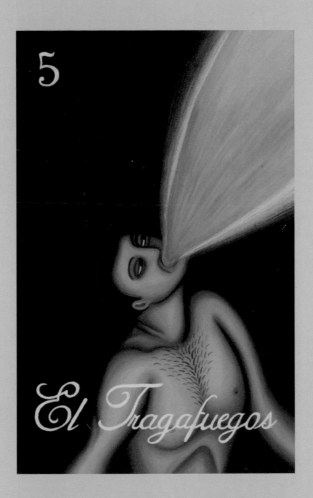

Lo mascas, lo inflas,

le sacas el jugo.

Lo ves en Cantinflas,

soez y tarugo.

¿Qué es?

Wrapped in fine paper,

a gum made to chew.

Dispose it, and later,

it's under your shoe.

What is it?

CHEWING GUM

24

Chicle

Décima Musa,
barroca en la entraña.
A hombres acusa,
a mujeres regaña.
¿Quién es?

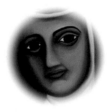

Her stanzas are artful,
deep morals they search. . . .
This nun isn't bashful
of men and the Church.
Who is it?

THE POET

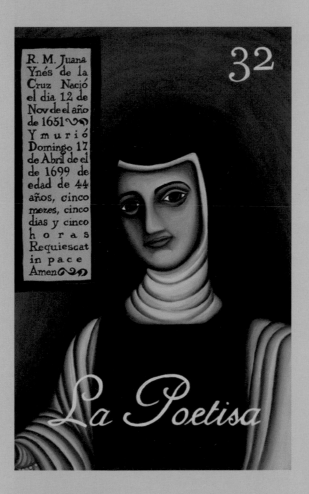

R. M. Juana Ynés de la Cruz Nació el dia 12 de Nov de el año de 1651 Y murió Domingo 17 de Abril de el de 1699 de edad de 44 años, cinco mezes, cinco dias y cinco horas Requiescat in pace Amen

32

La Poetisa

La Biblia está llena
de eventos sin par.
Dan prueba suprema
que rige el azar.
¿Qué son?

Events quite fortuitous
occur in this place.
They prove how circuitous
is God in his pace.
What are they?

MIRACLES

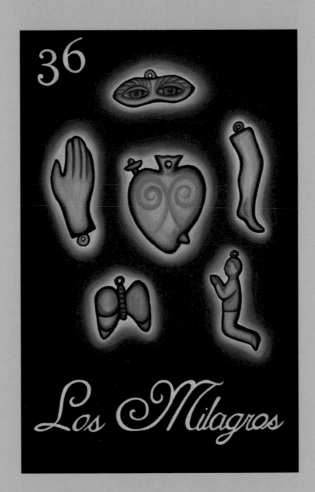

Al indio defiende,

El Sup nos sorprende.

"¡A'lante!" proclama,

su voz nos reclama.

¿Quién es?

Of Indians' defender,

El Sup has a call.

His words to contender:

"Utopia for all!"

Who is it?

THE REVOLUTIONARY

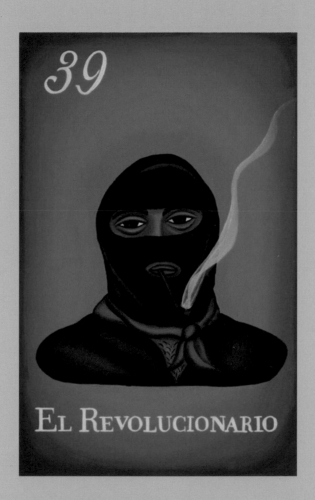

Sale humo de un taco

de puro tabaco.

¡Fumar es un vicio!

Me gusta el suplicio. . . .

¿Qué es?

In want of a light,

lost sailors at night.

Cigars they implode,

their lungs will explode.

What is it?

LIGHTHOUSE-BRAND CIGARETTES

46

EL FARO

Santa, de plasma
preñada quedó.
El Padre, un fantasma,
¿jamás la tocó?
¿Quién es?

Her image all over,
devotion symbiotic.
The poor just adore Her,
their faith a narcotic.
Who is it?

THE VIRGIN

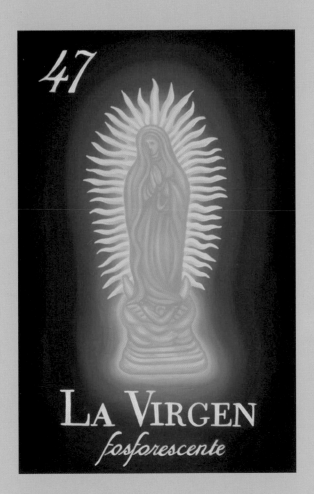

De la cuna a la tumba,

el plan está dado. . . .

Danza la rumba,

olvida el enfado.

¿Qué es?

From cradle to grave,

our path is well set. . . .

Tighten up and be brave,

and don't get upset.

What is it?

DESTINY

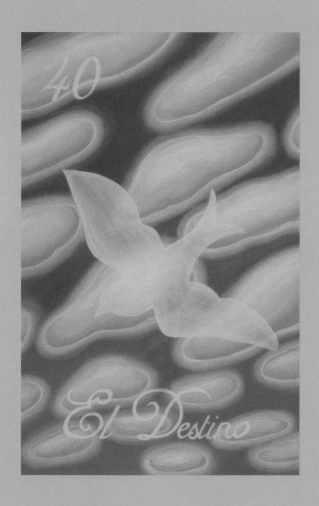

Arriba es un hombre,

abajo un pescado.

Ganancia sin nombre:

estar bifurcado.

¿Quién es?

Half human, half trout,

a self bifurcated.

A mestizo is about

strange worlds conciliated.

Who is it?

THE MERMAN

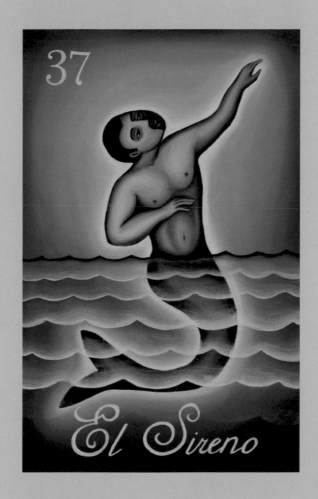

Chile y orégano, garbanzo y cebolla—
el caldo aborigen, ardiente en la olla. . . .
Tostada y rábano, lechuga y limón—
emblema de un México diverso en talón.

¿Qué es?

Lettuce, oregano, chile, and lime—
soup of the Aztecs, its flavor sublime.
Onion, tostada, radish, and stew,
emblem of people diverse in their brew.

What is it?

POZOLE

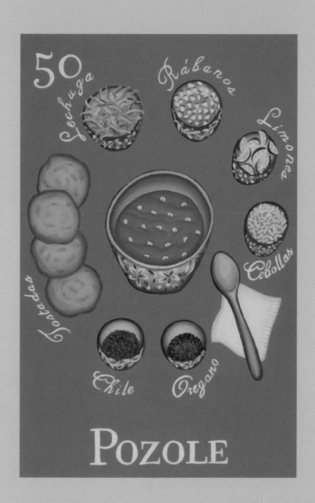

La carne te incita,

inocente postor.

Acude a la cita,

destruye tu honor.

¿Qué es?

Aroused by a torso,

a knee even more so.

The instinct, pernicious,

finds flesh just delicious.

What is it?

LUST

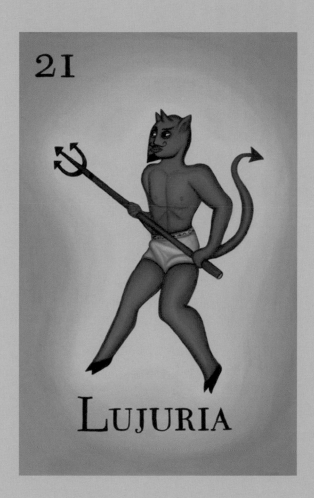

21

LUJURIA

Con tinta y papel,

intercambio a tropel.

Por e-mail, mejor.

¿Sintaxis? ¡Qué horror!

¿Qué es?

What words you commit,

the mail will remit.

E-mail is quicker,

but syntax may flicker.

What is it?

THE LETTER

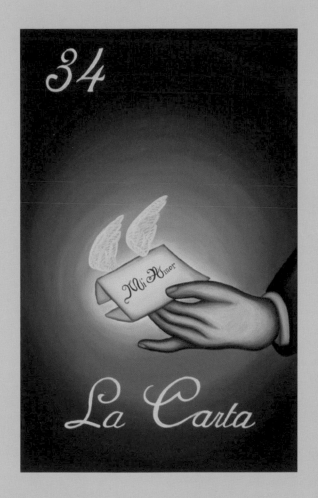

Con cuernos elude,

al torero sacude.

Nada lo asusta,

la vaca lo busca.

¿Qué es?

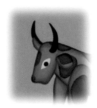

With horns it defies,

a bullfighter sighs.

It finds nothing scary,

the cow it will marry.

What is it?

The Little Bull

31

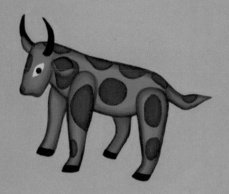

El Torito

Burguesas y criadas
la tele hipnotiza.
Del juicio desviadas
en llantos y risa.
¿Qué es?

Melodrama on tape:
anger, tears, and escape.
Cruel villains asunder
for wives half in slumber.
What is it?

THE SOAP OPERA

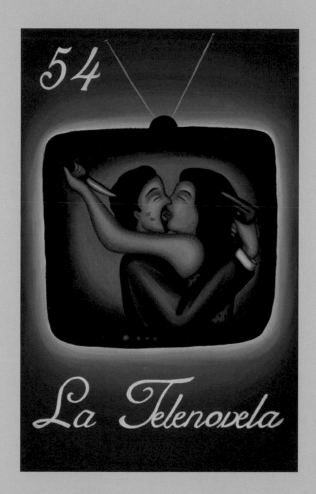

De noche dedican
la luz que salpican.
Si sigues su tino,
verás tu destino.
¿Qué son?

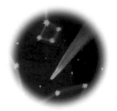

They sprinkle with light
the infinite night.
Follow them straight
to find your own fate.
What are they?

THE STARS

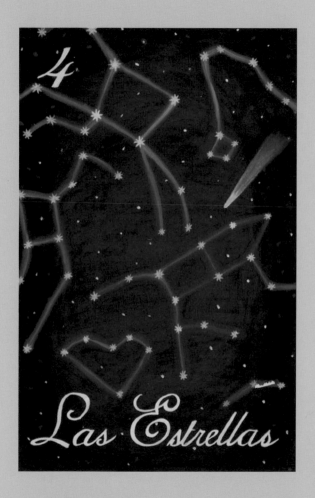

Corbatas, orejas,
mazapanes y donas—
de formas complejas
la cena coronas.
¿Qué es?

With sugar and flour
the dough ornamented—
prepared in the hour,
the craving contented.
What is it?

SWEET BREAD

52

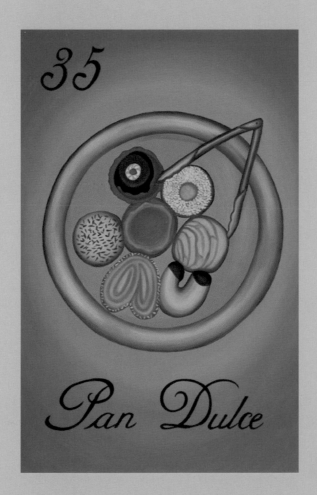

35

Pan Dulce

Optar es un lujo,
Adán lo dedujo.
Pagó su albedrío
sufriendo de frío.
¿Qué es?

Choices, choices—
make life a fun game.
Choices, choices—
you're only to blame.
What is it?

FREEDOM

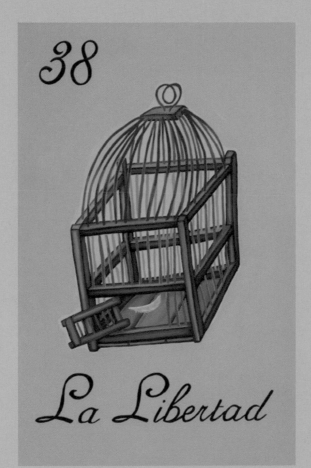

38

La Libertad

Playing Instructions

In Mexican ferias, up to ten people participate in Lotería contests. However, the game may be played with as few as three persons. One of them serves as the announcer and calls out the name of the card—or preferably, *sings* the riddles—while the remainder of the participants place chips (beans, kernels of corn, or pennies) on their respective tablas to mark each figure called by the announcer.

The traditional game is played with ten tablas and a deck of fifty-four cards, each of which includes a figure, a number, and one or more words that coincide with the figures, numbers, and words on the tablas. For the sample version in this volume, only two tablas and a deck of twenty-seven cards are included.

To purchase a complete Nueva Edición Lotería game, visit www.teresavillegas.com.

The first player to appropriately fill the tabla in a predefined pattern wins the game by shouting, "Lotería!" The most common variations of patterns to play are filling the complete tabla, the horizontal line, the vertical line, the diagonal line, and forming a specific letter.

When played in ferias, players often must pay a price to receive a tabla to participate in the game, a sort of ante, which creates the pot of money given to the winner. Sometimes instead of money the winner receives a gift, a pastry, a piece of candy, or a toy. Before the Lotería contest starts, the participants always determine what prize they want to play for.

Instrucciones de juego

En las ferias mexicanas participan un máximo de diez personas en una competencia de Lotería. Pero pueden jugar al menos tres personas en cada juego. Una de ellas sirve de anunciador, estableciendo la identidad de la carta—o mejor aún, declamando los acertijos—mientras que el resto de los participantes pone fichas pequeñas (frijoles, dientes de maíz, centavos) en su tabla respectiva para marcar la figura anunciada.

El juego tradicional incluye diez tablas y un manojo de cincuenticuatro cartas, cada una de las cuales incluye una figura, un número y una o más palabras que coinciden con la figura, el número y las palabras en las tablas. Sólo vienen dos tablas y veintisiete cartas en la versión que aparece en este volumen. Para adquirir un juego de Nueva Edición Lotería, visite www.teresavillegas.com.

El primer jugador que llena la tabla de una manera preestablecida gana el juego al gritar, "¡Lotería!" Las variaciones más comunes son llenar la tabla completa, hacer una línea horizontal, una vertical, una diagonal, o formar una letra específica.

Cuando se juega Lotería en las ferias, los jugadores a veces deben pagar dinero para recibir una tabla y participar en el juego. La cantidad final termina en manos del ganador. A veces en lugar de dinero el ganador recibe un regalo, un pastelillo, un dulce o un juguete. Antes de empezar a jugar, los participantes deciden cuál es el premio que se disputan.

Tabla 1

Let's play Lotería! Cut along dotted lines to create your very own Lotería tabla.

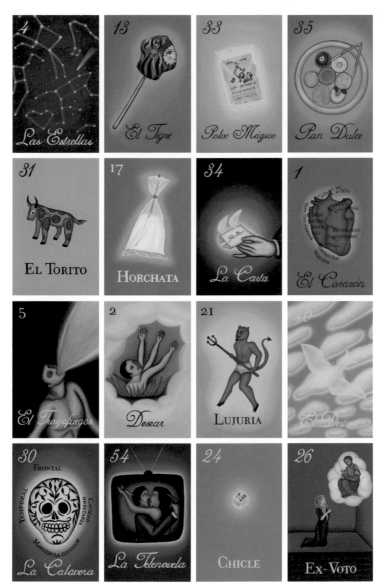

4 — Las Estrellas	13 — El Tigre	33 — Polvo Mágico	35 — Pan Dulce
31 — EL TORITO	17 — HORCHATA	34 — La Carta	1 — El Corazón
5 — El Tragafuegos	2 — Desear	21 — LUJURIA	40 — El Destino
30 — La Calavera	54 — La Telenovela	24 — CHICLE	26 — EX-VOTO

Tabla 2

Let's play Lotería! Cut along dotted lines to create your very own Lotería tabla.

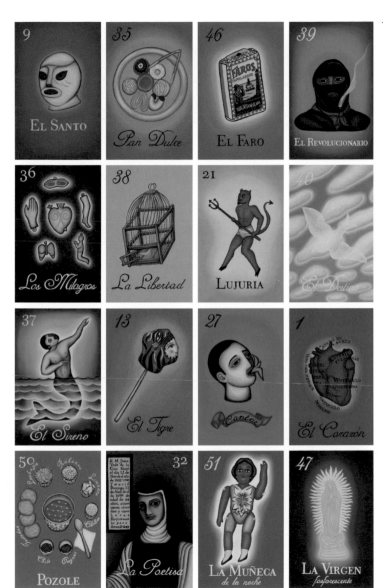

Let's play Lotería! Cut along dotted lines to create your very own deck of Lotería cards.

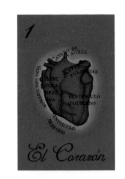

1 El Corazón

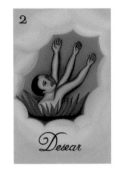

2 Desear

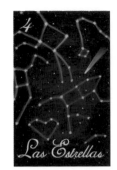

4 Las Estrellas

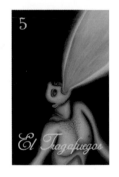

5 El Tragafuegos

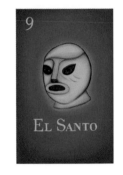

9 EL SANTO

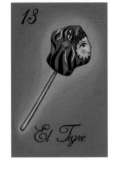

13 El Tigre

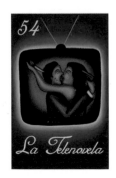

54 La Telenovela

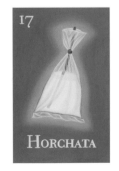

17 HORCHATA

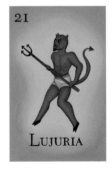

21 LUJURIA

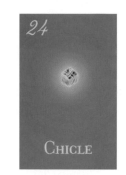

24

CHICLE

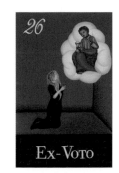

26

EX-VOTO

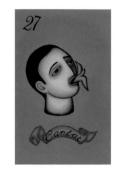

27

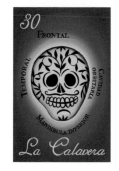

30

FRONTAL

TEMPORAL

CAVIDAD
ORBITARIA

MANDÍBULA INFERIOR

La Calavera

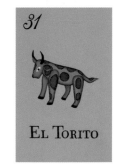

31

EL TORITO

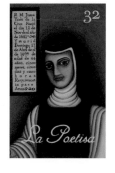

32

La Poetisa

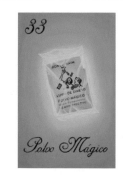

33

Polvo Mágico

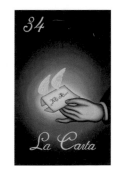

34

La Carta

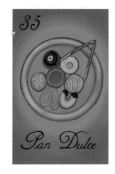

35

Pan Dulce

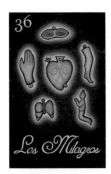

36 · Los Milagros

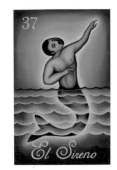

37 · El Sireno

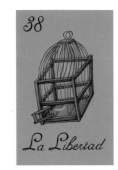

38 · La Libertad

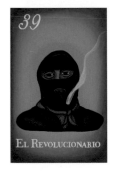

39 · El Revolucionario

40 · El Destino

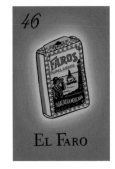

46 · El Faro

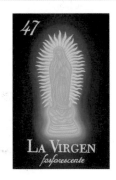

47 · La Virgen
fosforescente

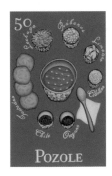

50 · Pozole

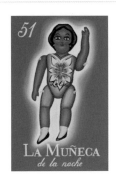

51 · La Muñeca
de la noche

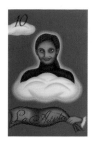

About the Artist

The art of *Teresa Villegas* has been exhibited internationally.

Her studio is located in Phoenix, Arizona.

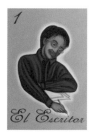

About the Author

Ilan Stavans is the Lewis-Sebring Professor in Latin American and

Latino Culture at Amherst College.